MUSEUM MÜNTERIANUM

COLLECTION DE STÈLES ÉGYPTIENNES LÉGUÉES A L'ÉVÊCHÉ
DE COPENHAGUE PAR FEU FRÉDÉRIC MÜNTER
ÉVÊQUE DE SÉLANDE, ET ACTUELLEMENT
CONSERVÉES A LA GLYPTOTHÈQUE
NY CARLSBERG, A COPENHAGUE

PAR

VALDEMAR SCHMIDT

*Professeur agrégé à
l'Université de
Copenhague.*

VROMANT & C°, IMPRIMEURS-ÉDITEURS

3, RUE DE LA CHAPELLE | 18, RUE DES PAROISSIENS

BRUXELLES

COPENHAGUE	LONDRES	PARIS
A. C. HŒST	PROBSTHAIN	Paul GEUTHNER
BREDGADE	GREAT RUSSEL STREET	RUE MAZARINE

Février 1910

MUSEUM MÜNTERIANUM

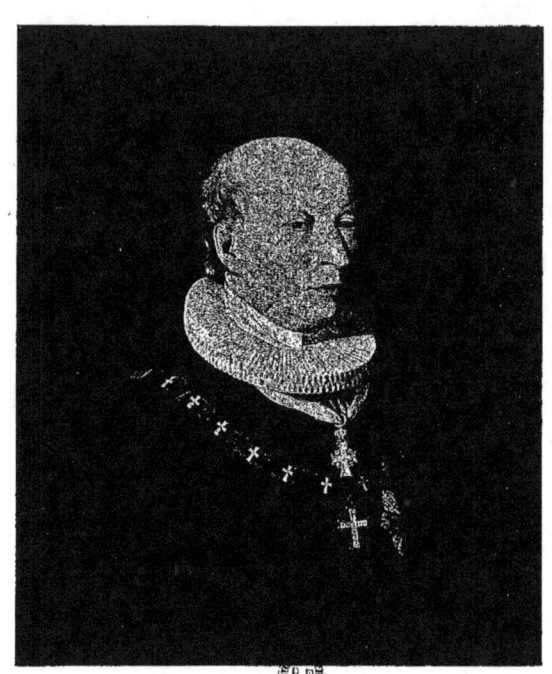

FREDERICUS MÜNTER
DOCTOR THEOLOGIÆ
EPISCOPUS DIOECESEOS SELANDIÆ

MUSEUM MÜNTERIANUM

COLLECTION DE STÈLES ÉGYPTIENNES LÉGUÉES A L'ÉVÊCHÉ
DE COPENHAGUE PAR FEU FRÉDÉRIC MÜNTER
ÉVÊQUE DE SÉLANDE, ET ACTUELLEMENT
CONSERVÉES A LA GLYPTOTHÈQUE
NY-CARLSBERG, A COPENHAGUE

PAR

VALDEMAR SCHMIDT

*Professeur agrégé à
l'Université de
Copenhague.*

VROMANT & C°, IMPRIMEURS-ÉDITEURS

3, RUE DE LA CHAPELLE | 18, RUE DES PAROISSIENS

BRUXELLES

COPENHAGUE	LONDRES	PARIS
A. C. HŒST	PROBSTHAIN	Paul GEUTHNER
BREDGADE	GREAT RUSSEL STREET	RUE MAZARINE

Février 1910

A LA MÉMOIRE DE

THOMAS SKAT ROERDAM

DOCTEUR EN THÉOLOGIE ET EN PHILOSOPHIE

ÉVÊQUE DE SÉLANDE

MORT A COPENHAGUE, LE 25 SEPTEMBRE 1909, QUI AUTORISA LE TRANSFERT

DES STÈLES MÜNTER A LA GLYPTOTHÈQUE

ET LES PRÉSERVA AINSI D'UNE COMPLÈTE DESTRUCTION.

INTRODUCTION

Les stèles égyptiennes publiées dans le présent recueil furent acquises par l'éminent orientaliste danois Frédéric Münter.

Docteur en philosophie et en théologie, professeur de théologie à l'Université royale de Copenhague, de 1790 à 1808, Frédéric Münter fut ensuite nommé évêque protestant de Sélande, poste qu'il occupa jusqu'à sa mort qui eut lieu, à Copenhague, le 9 avril 1830. Ses études à l'Université de Copenhague et dans plusieurs universités allemandes avaient porté principalement sur la théologie, les langues orientales et l'archéologie ; aussi dès sa jeunesse s'était-il vivement intéressé au déchiffrement des écritures oubliées de l'ancien Orient. Il essaya, notamment, de déchiffrer des écritures cunéiformes. Pour la première fois, des documents sérieux avaient été rapportés de l'Orient à la suite d'une expédition scientifique danoise. Le roi Frédéric V avait envoyé en Arabie et dans les pays voisins le jeune orientaliste danois Sophus von Haven. A la mort prématurée du directeur de la mission, l'éminent explorateur Carsten Niebuhr, membre de l'expédition, le seul qui revint en Danemark, rapporta des documents scientifiques de premier ordre. Pendant son séjour à Persépolis, Niebuhr avait soigneusement copié les inscriptions des palais des rois Achéménides.

Münter a résumé ses études sur les inscriptions cunéiformes dans un mémoire très substantiel, publié à Copenhague en 1818, sous le titre de *Versuch über die keilfoermigen Inschriften zu Persepolis*. Il fait observer que, dans la première colonne des inscriptions trilingues, trois signes reviennent fréquemment et doivent être des voyelles, ce qui était exact. Münter distingue, en outre, un mot qui se retrouve vingt-sept fois dans les inscriptions. Ce mot se compose de sept signes et, comme dans une des inscriptions il était rendu par un groupe de six coins, Münter pense que ce doit être une écriture non alphabétique d'un même mot. Aucun nom propre ne correspondant à un groupe de six signes, Münter pense qu'on doit y voir le titre de « roi des rois ». Malheureusement, il aban-

donna cette hypothèse qui, on le sait, devait se vérifier plus tard et servir de point de départ aux découvertes de Grotefend [1].

Les hiéroglyphes égyptiens, d'autre part, étaient encore lettre close et attiraient l'attention de Münter, plus vivement encore, peut-être, que les cunéiformes. Il s'y était attaché de bonne heure, mais pendant son séjour à Göttingen ses professeurs l'avaient de leur mieux détourné de ces études qui paraissaient absolument mystérieuses.

Münter, un instant détourné des hiéroglyphes, y revint dès que Champollion le jeune eut réussi, en 1823, à déchiffrer les deux noms de Ptolémée et de Cléopâtre et déterminé la valeur de toute une série de signes. Ce fut avec empressement qu'il donna à la découverte de Champollion son adhésion la plus sincère.

Münter était convaincu qu'il était indispensable, pour l'avancement du déchiffrement, que l'on s'exerçât sur des textes originaux; des copies, dont il était impossible de vérifier l'exactitude, ne pouvaient aucunement suffire. Les pays scandinaves n'étaient pas riches en documents égyptiens : aucune des deux expéditions scientifiques, envoyées en Égypte par le gouvernement danois, n'avait rapporté de documents originaux. Niebuhr, pendant son séjour en Égypte, avait cependant recueilli dans le Delta quelques menus objets conservés actuellement au Musée national de Copenhague. Frédéric Norden, officier de la marine danoise, envoyé en Égypte, en 1737, par le roi Christian VI, s'était contenté de rapporter des dessins de monuments.

Voulant donc se procurer des originaux, Münter s'adressa au consul général de Danemark en Égypte, Dumreicher, qui réussit, très obligeamment, à lui fournir quelques stèles intéressantes. La plupart paraissent provenir de la célèbre nécropole d'Abydos qui, à cette époque, était déjà exploitée au profit de la plupart des musées d'Europe.

Lorsque Münter reçut ces stèles, il n'existait à Copenhague aucun musée public; ce fut dans la résidence des évêques de Sélande, qu'il occupait dès lors, qu'il les déposa en les réunissant à diverses autres antiquités qu'il avait recueillies en Italie et dans d'autres pays.

La collection comprenait des objets gréco-romains, étrusques, phéniciens et même indiens. On peut citer spécialement une brique babylonienne, au nom du roi, destructeur de Jérusalem, Nabu-kudu-uzur (Nabuchodonosor), qu'il avait

1. CHARLES FOSSEY, *Manuel d'assyriologie*, I, Paris, 1904, p. 98-99.

INTRODUCTION.

reçue du savant hanovrien Grotefend, qui, le premier avait réussi à déchiffrer quelques signes des inscriptions de Persépolis publiées par Niebuhr. Le petit musée fut appelé par son propriétaire *Museum Münterianum*. A sa mort, il légua à la résidence des évêques de Sélande (Bispegaard) tous les grands monuments, spécialement ceux en pierre, les confiant aux soins de ses successeurs à l'évêché. Le reste des collections, les petits objets et les monnaies, restés la propriété de Münter, furent vendus en vente publique. Le catalogue de la vente, en trois volumes, publié en 1837, était l'œuvre du célèbre archéologue et numismate, fondateur des musées de Copenhague, Christian Jürgensen Thomsen.

Les stèles et les autres monuments en pierre ou en terre-cuite avaient été encastrés dans les murs du porche d'entrée ainsi que dans la cage de l'escalier, suivant une pratique regrettable de l'époque. Le climat pluvieux et brumeux du Danemark ne tarda pas à faire sentir ses effets pernicieux sur les monuments en calcaire et la plupart des stèles en souffrirent extrêmement; pour certaines la surface fut presque entièrement détruite.

Espérant sauver les monuments importants que le testament de Münter avait confiés aux soins des évêques de Sélande, Th. Skat Roerdam, docteur en théologie et en philosophie, ordonna, en 1896, de les retirer des murs où ils étaient encastrés. On les arrangea dans une espèce d'antichambre, au bas de l'escalier conduisant à l'étage, et on les mit sur des bases solides, à l'abri des pluies et de l'humidité. Mais, malheureusement, cette nouvelle disposition, faite avec énormément de goût et de soins par l'architecte Martin Nyrop, l'auteur du nouvel hôtel de ville de Copenhague, ne réussit pas à arrêter la destruction des monuments. Les stèles continuèrent à s'effriter de plus belle. Sous peine de les voir disparaître entièrement, il était indispensable de les transporter, sans retard, dans un autre local où elles fussent mieux abritées des intempéries de l'atmosphère.

La direction de la Glyptothèque de Ny Carlsberg, fondée par M. Carl Jacobsen, le grand mécène danois, offrit de se charger de la conservationd e ces monuments, en leur réservant une place dans les salles égyptiennes de ce beau musée.

Cette offre fut acceptée, aussi bien par l'évêque Skat Roerdam que par les autres autorités danoises dont l'autorisation était requise.

Dans leur nouvelle installation, les stèles Münter, restant en vertu du testament la propriété de la résidence des évêques de Sélande, seront placées, enfin, dans des locaux appropriés où elles seront favorablement présentées à l'examen du public et à l'étude des spécialistes.

INTRODUCTION.

La préparation qu'elles ont subie et qui vient d'être terminée permet d'espérer que les altérations de la surface ne continueront plus à l'avenir.

Les originaux ont été remplacés à la résidence des évêques par des fac-similé parfaitement exécutés.

Les stèles égyptiennes du *Museum Münterianum* furent décrites d'abor très succinctement en 1829 dans la revue *Nyeste Skilderie af Kjoebenhavn* dirigée par le littérateur danois Fr. Thaarup [1].

L'auteur de l'article, écrivant sous l'inspiration de Münter lui-même, insist sur la précision merveilleuse de la gravure des figures et inscriptions de la plu grande stèle de la collection. On verra combien ce monument a souffert depui cette époque.

Une autre revue de Copenhague, publiée en allemand, et éditée égalemen par Fr. Thaarup, consacra aux monuments Münter une notice très brève [2].

Les deux articles cités ne parlent que de dix stèles égyptiennes ; leur nombre étant de douze depuis longtemps, on doit supposer que deux d'entre elles son arrivées à Copenhague après 1829, sans qu'on puisse préciser l'époque.

Seuls les orientalistes du Nord ont porté leur attention sur la collection Münter. J. Lieblein, le savant professeur d'égyptologie de Christiania, s'en occupa en 1873 dans le programme de l'Université de Christiania. Parmi les textes choisis, relevés par lui sur les monuments égyptiens des musées de Pétersbourg, Helsingfors, Christiania et Copenhague, il fit une place importante aux stèles Münter. Il donne spécialement toutes les généalogies qu'on peut y relever [3].

Karl Piehl, le regretté égyptologue suédois, étudia les stèles lors de ses divers séjours à Copenhague. Deux textes sont édités dans le premier volume du *Recueil de travaux relatifs à la philologie et à l'archéologie égyptiennes et assyriennes*, publié en 1879 [4]. Un troisième monument est édité par lui dans la première série de ses *Inscriptions hiéroglyphiques* [5].

Les copies de Lieblein et de Piehl sont en général fort exactes, surtout étant donné le mauvais état des monuments au moment où ils les étudiaient.

1. N° 99, volume XXVI, 11 décembre 1829, pp. 1569-1572.
2. *Börsenhalle des Nordens*, vol. I, 1829, p. 6.
3. *Die ägyptischen Denkmäler in St. Petersburg, Helsingsfors, Upsala und Copenhagen*. Christiania, 1873, pl. XXII, n° 16; XXIII, n° 19; XXIV, n° 21; XXV, n° 24; XXVII, n°s 30 et 31; XXXI, n° 45; XXXIV, n°s 55 et 56.
4. *Petites notes de critique et de philologie*, p. 133-136.
5. Leipzig, 1886, pl. XCIII-XCIV ; traduction française dans le volume de commentaires, Leipzig, 1888, p. 78.

INTRODUCTION.

Néanmoins une revision des textes n'était pas inutile ; en outre, les autres stèles attendaient une publication. Ce travail a été fait partiellement par Madsen dans la *Revue égyptologique* [1].

Occupé depuis longtemps à la publication d'un ouvrage consacré aux monuments orientaux qui étaient conservés à Copenhague, antérieurement à la fondation de la Glyptothèque Ny Carlsberg, nous avons profité du déménagement des stèles pour en préparer la publication. Cette description des monuments Münter ou *Museum Münterianum,* est destinée à faire partie de nos *Monuments Orientaux,* dont elle constituera la troisième livraison ; c'est ce qui explique que les planches portent la numération XVI à XX [2]. Au moment où elles furent exécutées, les stèles étaient moins détériorées qu'aujourd'hui ; une comparaison avec les originaux en convaincra aisément.

Notre publication est destinée à servir de guide aux étrangers qui examineront dans la Glyptothèque les stèles Münter ; elle fera connaître, en outre, ces monuments intéressants aux égyptologues qui n'ont pas l'occasion de venir à Copenhague. Comme toutes les inscriptions ne sont pas très lisibles sur les planches, des tables alphabétiques rassembleront les noms et titres des personnages, les noms des principales divinités [3].

L'ordre suivi dans les tables pour les noms et titres est basé sur le *Glossaire égyptien* d'Erman.

Notons encore qu'une description des stèles a paru en danois, en 1908, en appendice à la nouvelle édition du catalogue de la collection égyptienne de la Glyptothèque. Les stèles y sont étudiées aux pages 645-684, sous la cote E. 822 à E. 833 [4].

Cinq stèles appartiennent à l'époque du premier empire thébain ou Moyen Empire ; ce sont les mieux conservées. Cinq datent du Nouvel Empire ; elles sont en très mauvais état ; une seule, le n° 8, est encore à peu près intacte. Deux stèles enfin, les n°s 11 et 12, datent de l'époque saïte ou ptolémaïque.

Je tiens, en terminant cette introduction, à remercier M. Jean Capart, qui a bien voulu revoir mon manuscrit avant de le livrer à l'impression. Je lui dois quelques suggestions pour expliquer certains passages douteux.

[1]. *Les inscriptions égyptiennes de la collection épiscopale à Copenhague,* XII, 1907, p. 216-222.
[2]. La description suit l'ordre des monuments sur les planches ; le numéro ajouté à chaque stèle indique l'ordre chronologique.
[3]. Remarquons que nous avons toujours traduit *maa-kheru* par « triomphant » et *neb-amkhu* par « vénéré ».
[4]. VALDEMAR SCHMIDT, *Ny Carlsberg Glyptotek. Den Aegyptiske Samling,* 2ᵉ édition, *Tillæg.* Copenhague, 1908.

PLANCHE XVI

Münter n° 1, E. 822. Hauteur, 1m63 ; largeur, 1m15 [1].

XI-XIIe DYNASTIE

Cette magnifique stèle est sans contredit un des plus beaux monuments que l'antiquité égyptienne nous ait légués. Le musée du Caire lui-même ne possède aucune stèle aussi remarquable. Lorsqu'elle arriva à Copenhague, elle était dans un état de conservation admirable. L'article danois cité précédemment insiste sur la perfection de la gravure des hiéroglyphes [2]. Malheureusement, sous l'action de l'humidité, de multiples fragments de la surface se sont détachés, émoussant les contours des figures et des signes des inscriptions.

Les Arabes ont mutilé notre stèle, martelant les traits des personnages, comme aussi le museau du chien assis sous le siège du défunt.

C'est là un des tristes résultats de l'idée qu'ont les Arabes que le Coran interdit de faire des images de toute espèce. C'est en vertu de cette conception complètement erronée que les envahisseurs de l'Égypte ont cru faire' œuvre agréable à Dieu en martelant les figures humaines et animales.

La stèle, arrondie au sommet, comprend deux divisions ou registres superposés : en bas, sept lignes d'hiéroglyphes gravés en creux ; au-dessus, deux figures humaines, l'une assise, l'autre debout, surmontées de deux lignes et demi d'hiéroglyphes en relief.

Commençons par le registre supérieur. A gauche, un personnage, vêtu d'un pagne, les bras ornés de bracelets, portant au cou un large collier, la tête couverte de la perruque bouclée, est assis sur un siège dont les pieds imitent des

1. Voir K. Piehl, *Petites notes de critique et de philologie*, dans le *Recueil de travaux relatifs à la philologie et à l'archéologie égyptiennes et assyriennes*, I, 1879, p. 133-134 ; H. Madsen, *Revue égyptologique*, XII, 1907, p. 211-218 ; Valdemar Schmidt, *Aegypt. Saml. Tillæg*, 1908, p. 652-659.

2. *Nyeste Skilderie af Kjoebenhavn*, t. XXVI, 1829, p. 1571.

pattes de lion; il tient dans sa main gauche et porte à ses narines une grande fleur de lotus. Sa main droite est dirigée vers une table d'offrandes autour de laquelle sont accumulées des offrandes diverses, pièces de viande, volaille, pains de formes diverses, légumes et fleurs. Sous le siège de ce premier personnage un chien à museau étroit, à oreilles pointues, est assis. Remarquons que, dans le champ de la stèle, à hauteur de l'épaule droite, on voit légèrement grattée à la surface de la pierre la silhouette d'un petit homme debout, appuyé sur un bâton.

De l'autre côté de la table, un second personnage est figuré debout, les bras levés dans l'attitude de l'adoration; un simple coup d'œil permet de voir qu'il s'agit du même homme qui est assis en face. D'ailleurs les inscriptions ne donnent qu'un seul nom.

Les deux lignes et demie d'inscription en relief sont relatives à une adoration au dieu Khent-Amenti associé à une autre divinité. Nous allons nous en occuper dans un instant. Le nom du dieu Khent-Amenti signifie le « prince de l'Amenti, de l'Ouest ». Khent-Amenti est le dieu principal d'Abydos, identifié de bonne heure à Osiris; ce qui pourrait faire penser que notre stèle vient d'Abydos.

La notice de 1829 donne comme lieu de provenance Louxor. Il n'est pas impossible cependant que la stèle, découverte à Abydos, ait été vendue à Thèbes. Si elle avait été réellement érigée sur un tombeau thébain, ce qui, à l'examen des textes, paraît peu vraisemblable, elle proviendrait de la nécropole de Drah-aboul-Neggah. Celui pour qui elle fut érigée était général, « chef des archers dans tout le pays »; son nom, fréquent au commencement du Moyen Empire, est celui de plusieurs rois de cette époque, Antef ou Entef, peut être vocalisé en Eniot (Eniotes). Voici la traduction de l'inscription supérieure : « Prosternation (flairer la terre) à Khenti Amenti, contemplation des beautés de Oup-Ouaitou (ouvreur des chemins) pour que le vénérable chef de l'armée sur la terre entière, Antef triomphant accompagne le dieu grand en toutes ses marches[2], c'est-à-dire vraisemblablement à l'occasion des fêtes et processions divines.

Abordons l'examen de l'inscription qui occupe sept lignes au bas de la stèle.

1. G. Jéquier, *Notes et remarques*, dans le *Recueil de travaux*, XXX, 1908, p. 43-45.

2. Comparer K. Piehl, *Petites notes de critique et de philologie*, dans le *Recueil de travaux relatifs à la philologie et à l'archéologie égyptiennes et assyriennes*, I, 1879, p. 133-134. Voir des formules analogues, dans Lange et Schaefer, *Grab und Denksteine des mittleren Reichs*. (Catalogue général des antiquités égyptiennes du Musée du Caire), nos 20410, 20502 et 20516, avec la variante instructive

Les hiéroglyphes qui la composent sont soigneusement et même laborieusement dessinés : ils visent à l'élégance, mais manquent certainement de cette nervosité qui caractérise les belles époques. Ils ont un peu de la gaucherie que l'on remarque sur les monuments datés des débuts du premier empire thébain. Les formules sont peu usuelles et présentent de réelles difficultés de traduction ; il en est même qu'on ne peut traduire avec assurance tant qu'on n'aura pas découvert de textes parallèles.

« Le roi fait offrande à Osiris, seigneur de Busiris, Khenti-Amenti, le seigneur d'Abydos, dans tous ses sanctuaires (en toutes ses places), pour qu'il accorde mille en pain et en bière, mille en bœufs et oies, mille en vêtements, mille en toutes choses bonnes et pures, des pains de compte (?) [1], de la bière, ⟨hiero⟩ [2], les aliments du seigneur d'Abydos [3], après que son double s'est posé là [4], au vénérable chancelier du roi de la Basse Égypte, chef de l'armée dans la terre entière, Antef, le triomphant.

« Que lui fassent les rites, les grands de Busiris, les compagnons (ceux qui entourent) du seigneur Abydos [5]. Les ⟨hiero⟩ (amu-bahu) lui ont tendu leurs bras sur la montagne de la nécropole (uart) [6], pour lui donner des offrandes. Il lui a été dit : « Viens en paix », par les grands d'Abydos [7]. Qu'il atteigne l'assemblée des dieux, à l'endroit où sont les dieux, son double avec lui, ses offrandes en face de lui et sa voix exacte au compte trois fois grand (?) ⟨hiero⟩ [8] par tout ce que tu as dit, au vénérable chancelier du roi de la basse Égypte, aîné de son maître, vraiment loué à la place de son cœur, le chef de l'armée sur la terre entière, Antef le triomphant. »

1. Voir LANGE et SCHAEFER, n⁰ˢ 20410, 20514, 20561, 20756.
2. H. MADSEN, l'Autobiographie d'un sculpteur égyptien, dans le Sphinx, XII, p. 245 « du petit lait ».
3. LANGE et SCHAEFER, n⁰ˢ 20410, 20561, 20756 et 20514... ⟨hiero⟩
4. Ibidem, n⁰ˢ 20514, 20542. Voir SPIEGELBERG, eine Stelenformel des mittleren Reichs, dans le Recueil de travaux, XXVI, 1904, p. 149, dont les conclusions seraient à réviser peut-être.
5. LANGE et SCHAEFER, n⁰ˢ 20410, 20516.
6 Ibidem, n⁰ 20516.
7. LANGE et SCHAEFER, n⁰ 20516. Voir la stèle C3 du Louvre : G. MASPERO, une Formule des stèles funéraires de la XII⁰ dynastie, dans les Études de mythologie et d'archéologie égyptiennes, I, Paris, Leroux, 1893, p. 15 et la stèle de Rennes : G. MASPERO, Lettre à M. le commandant Mowat sur la stèle égyptienne du Musée de Rennes, ibidem, III, p. 177. Voir JEAN CAPART, Recueil de monuments égyptiens, I, pl. xxv.
8. M. LOUIS SPELEERS suggère, avec toutes réserves, de traduire : « Puisses-tu dire : ton au a été chassé de toi. » (?)

PLANCHE XVII

Münter n° 2, E. 823, hauteur 1^m30, largeur 0^m66 [1].

XIII^e DYNASTIE

Cette stèle, de grande dimension, cintrée au sommet, a été gravée au nom d'un Égyptien du nom de Ren-sneb; son titre, assez fréquent à l'époque du Moyen Empire, est souvent traduit « courrier ou serviteur de la table du roi [2] ».

Les inscriptions n'ont pas été gravées profondément, et un certain nombre des signes sont devenus illisibles à la suite des altérations de la surface. Dans le cintre, neuf lignes horizontales contiennent la dédicace de la stèle, les prières aux dieux en faveur du défunt. Au début on lit l'*appel au passant* : O vivants sur terre, scribes, prêtres récitateurs, prêtres qui passez devant ce tombeau, soit en descendant, soit en remontant le fleuve, puissent les dieux de vos villes vous aimer et vous favoriser; puissiez-vous transmettre vos dignités à vos enfants, si vous dites : « Offrande royale à Osiris, seigneur de Busiris, dieu grand, maître d'Abydos, pour qu'il donne une offrande funéraire, du pain et des boissons, des vêtements, comestibles, aliments que donne le ciel, que crée la terre et que le Nil apporte, toutes choses bonnes et pures dont vit le dieu, au double (Ka) du serviteur de la table du roi Ren-sneb, le triomphant, fils du bourgeois (vivant dans la ville) Onkhkhu, enfanté par la maîtresse de maison Senit ou Sent, la triomphante.

1. Voir K. PIEHL, *Inscriptions hiéroglyphiques*, pl. XCIII-XCIV, commentaire, p. 78 ; LIEBLEIN, *Aegyptische Denkmäler*, pl. XXIII, n° 19, p. 81-82 ; H. MADSEN, *Revue égyptologique*, XII, 1907, p. 218-220 ; VALDEMAR SCHMIDT, *Aegypt. Saml. Tillæg*, p. 659-668.

2. Voir MAX MUELLER, *Über einige Hieroglyphenzeichen*, dans le *Recueil de travaux relatifs à la philologie et à l'archéologie égyptiennes et assyriennes*, IX, 1887, p. 173, note 1 ; A. BAILLET, *Divisions et administration d'une ville égyptienne*, ibidem, XI, 1889, p. 31-36 ; RAYMOND WEILL, *Sur* 〈hiéroglyphes〉 *et quelques titres analogues du moyen Empire*, ibidem, XXVII, 1905, p. 41-44 ; P. E. NEWBERRY, *A Stela dated in the reign of Ab-aa.* (Extracts from my Notebooks, n° 41), dans les *Proceedings of the Society of Biblical Archaeology*, XXV, 1903, pp. 130-134.

« Offrande royale à Amon-Ra [1], seigneur de Karnak («les trônes des deux pays ») pour qu'il donne d'être brillant au ciel de recevoir une bonne sépulture, d'atteindre la béatitude, au double du serviteur de la table du roi, Ren-sneb, le triomphant.

» Offrande royale à Hathor, maîtresse de Ashti [glyphs] et à Anubis, maître de la terre brillante [glyphs] ? pour qu'il accorde *(sic)* du pain (?), des huiles, dont vivent le dieu, au double du serviteur de la table du roi Ren-sneb. »

L'inscription se continue en une ligne verticale; à la partie droite de la stèle on lit : « divine adoration, à faire quatre fois, à Min-Hor-nekht, fils d'Osiris [glyphs] en toutes ses sorties (ou processions), par Ren-sneb, le vénéré ». Le dieu Min-Hor-nekht fils d'Osiris est souvent invoqué sur les stèles d'Abydos de la fin du Moyen Empire [2].

Faisant face à cette ligne d'inscription, le défunt Ren-sneb est représenté debout, sculpté en grande dimension, en relief, au fond d'une espèce de niche légèrement en retrait; il est accompagné d'une petite figure de femme. Le défunt a la tête rasée ou couverte d'une calotte serrée; au cou il porte un large collier, tel que les tombeaux du Moyen Empire en ont fourni parfois. Le vêtement est constitué de trois pièces superposées et que l'on peut facilement distinguer, car on les a dessinées toutes les trois, comme si elles étaient transparentes. La première est un pagne court, serrant sur les hanches et s'arrêtant aux genoux ; la seconde, qui a un bord frangé, est placée à mi-hauteur du torse et descend jusqu'aux mollets ; la troisième enfin, également frangée, fortement bombée en avant, part des aisselles et descend jusqu'aux chevilles. C'est le vêtement, ou plus exactement la combinaison de vêtements que l'on voit fréquemment représentée sur les statues et statuettes des XIIe et XIIIe dynasties [3].

Les bras pendent le long du corps, les deux mains dessinées de même ; l'extrémité des doigts de la main droite touche la main gauche de la petite figure de femme. Deux lignes d'inscriptions devant l'homme et au-dessus de la femme les identifient au mort et à sa fille. On lit : « Le chancelier du roi de la Basse Égypte, régent de château, Ren-sneb, vivant de nouveau » et « sa fille qu'il

[1]. C'est une des plus anciennes mentions de Amon-Ra. Voir AD. ERMAN, *Die Ägyptische Religion*, 2e édition ; Berlin, 1909, p. 71, note 3.

[2]. Voir JEAN CAPART, *Some Egyptian Antiquities in the Soane Museum*, dans les *Proceedings of the Society of biblical Archaeology*, XXIX, 1907, p. 313-314.

[3]. Par exemple, BISSING-BRUCKMANN, *Denkmäler ägyptischer Sculptur*, pl. 31.

aime, Khensu ». Derrière le mort, des membres de sa famille sont représentés debout, en marche, tournés vers la droite et disposés en quatre séries superposées, avec quelques différences peu importantes dans leur attitude. Ce sont, de droite à gauche :

1ʳᵉ série : Son fils ☥ 🦉 ◠ ⌐¹ Neb-Sumennu ².

Son frère de sa mère, chef des serviteurs ³, Mentuhotep (n° 38).

Le chef des serviteurs Ani.

2ᵉ série : Le majordome ☥ Ren-sneb.

Son fils, le chef des serviteurs, Ren-sneb.

Le chef des serviteurs, Ab-ia, dont le nom est le même que celui d'un roi de la XIIIᵉ dynastie, ce qui date la stèle avec certitude ⁴. Auprès de ce personnage deux noms encore sont écrits : sa sœur Ti-ankh et sa sœur S-khu-ab.

3° série : Le majordome Nekht-ju.

Son frère, le serviteur Si-Amon.

Le chef des serviteurs, Meni.

4ᵉ série : Le chef des serviteurs, Sebek-dudu.

Le bourgeois Beba.

Son frère, le prêtre récitateur Apu.

En dessous de ce tableau généalogique, nous retrouvons le mort assis sur un fauteuil à côté de sa femme. Devant eux une table a été chargée d'offrandes aussi nombreuses que variées. Au-dessus on lit : « Réunion de choses ? 🌾 🦉 🦆 🐦 🍽 pour le serviteur de la table du roi, Ren-sneb, le triomphant, le vénéré » et « sa femme Nehy ».

Devant la table, au niveau de la figure de femme de la scène principale et gravé dans l'espace laissé entre sa main droite et la ligne des pieds, on entrevoit un petit personnage faisant offrande. C'est le serviteur 𓎼 🦉 Hor-aa.

Devant la table encore, mais à son niveau, quatre dames sont assises sur le

1. H. SCHAEFER, *Eine neue Lesung (tm) für* ⌐, dans la *Zeitschrift für ägyptische Sprache und Altertumskunde*, XL, 1902, p. 96.

2. Lire ⌒] 🦉 ⊨. Voir W. SPIEGELBERG, *Varia*, LXXXIV. *Die Stadt*] 🦉 𓎼 🦉 ⊗ *Swnnw*, dans le *Recueil de travaux relatifs à la philologie et à l'archéologie égyptiennes et assyriennes*, XXVIII, 1906, p. 167-169. Voir aussi GEORG STEINDORFF, *Das Lied ans Grab, ein Sänger und ein Bildhauer des mittleren Reiches*, dans la *Zeitschrift für ägyptische Sprache und Altertumskunde*, XXXII, 1894, p. 126, note 3.

3. Ceux qui accompagnent le dieu lors de sa procession, pour le servir et le protéger.

4. ED. MEYER, *Geschichte des Altertums*, 2ᵉ édit., I, 2, p, 181. Voir P. E. NEWBERRY, *A Stela dated in the reign of Ab-aa* (Extracts from my Notebooks, n° 41), dans les *Proceedings of the Society of Biblical Archaeology*, XXV, 1903, p. 130-134.

sol, respirant le parfum de fleurs de lotus. Ce sont, de gauche à droite : Sa fille chérie, Khensu, figurée ici coiffée encore de la boucle de l'enfance.

Sa fille, Nub-her-Khent.

Sa fille n-nub.

Sa sœur, Mesit.

Descendons à un registre inférieur; nous y rencontrons, à droite, les parents de Ren-sneb. Le père, le bourgeois, Onkhu, est assis sur un siège, s'appuyant sur

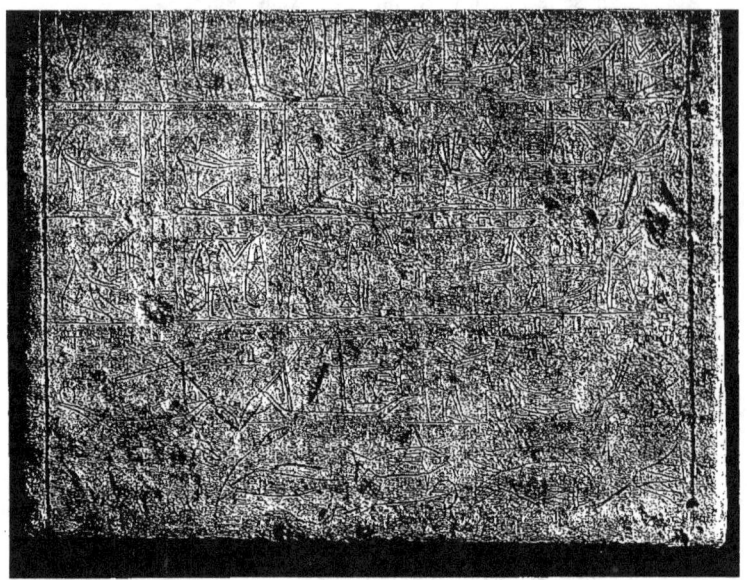

son bâton, une table d'offrandes disposée devant lui. De l'autre côté de la table, assise sur le sol et respirant une fleur de lotus, on voit « sa mère Sent ».

On est ici occupé à un concert vocal et instrumental : trois femmes, accroupies sur le sol, battent dans les mains en chantant ; ce sont trois exécutantes ⸻, Snebt, Asa et Tuat. A gauche, en dessous, est le harpiste Onkhkhu [1].

1. Comparer, par exemple, LANGE et SCHAEFER, loc. cit., n° 20121.

Cette dernière scène nous ramène aux figurations habituelles sur les murs des tombeaux de l'Ancien et du Moyen Empire ; ce sont elles qui occuperont toute la partie inférieure de la stèle de Ren-sneb.

Un serviteur, Snebef, soutient une briche sur ses épaules ; aux deux extrémités pend un grand vase enveloppé d'un filet ; l'un d'eux est surmonté de l'espèce de mèche qui caractérise le vase à lait 🝊. On voit ensuite deux femmes, deux servantes (𓍯 arerit). La première soutient sur sa tête un panier plat d'assez grande dimension et apporte un oiseau dans la main droite ; la seconde, qui a sur la tête un panier étroit mais assez élevé, tient dans la main droite une fleur de lotus : Ce sont les servantes Si-ka-On « fille du taureau d'Héliopolis » et Sneb-Ren-sneb.

Il n'est pas très aisé de reconnaître à première vue l'occupation à laquelle se livrent deux hommes représentés sur le même registre que les porteuses. Cependant, la comparaison avec d'autres scènes analogues permet de croire qu'il s'agit de la fabrication de la bière [1]. Le premier, le cuisinier (?) Si-nehat, est penché au-dessus d'un grand vase et, les mains en avant, au delà du vase, il est occupé à une opération indéterminée. Son compagnon, qui lui tourne le dos, se penche également sur un grand vase ; à côté de lui on voit un plus petit vase, placé sur le sol, l'embouchure en dessous. Entre les deux brasseurs on a gravé une petite figurine de femme, assise sur le sol, et au-dessus de laquelle se trouvent quatre vases posés sur des anneaux de support en terre. L'inscription est illisible, on distingue encore le mot brasseur 𓊨 [2]. En dessous des brasseurs, trois femmes sont occupées [3], l'une à broyer du grain [4], l'autre à pétrir la farine, la troisième à travailler au pilon. Les inscriptions sont peu distinctes. Nous proposons de lire :

A droite 𓀀 𓂋 𓏏𓏏𓏏𓏏 𓊪 𓈗 𓆓 𓉐 𓂋 𓂝
 𓂧 𓀀𓀀 𓏪 ?
 𓂝 𓈗

A gauche 𓀀 𓀁 𓊪 𓂝 𓅓 𓆓 𓏭 𓏭
 𓀀 𓈗 𓂝 𓏭
 𓏰 ?

1. L. BORCHARDT, *Die Dienerstatuen aus den Gräbern des alten Reiches*, dans la *Zeitschrift für ägyptische Sprache und Altertumskunde*, XXXV, 1897, p. 128-133.
2. L. BORCHARDT, *Hieroglyphen für Brauer*, dans la *Zeitschrift für ägyptische Sprache und Altertumskunde*, XXXVII, 1899, p. 82-83 ; HEINRICH SCHAEFER, *Das Wort für Brauer*, ibidem, XXXVII, 1899, p. 84.
3. Voir pour le costume, par exemple, BENI HASAN, IV, pl. XV.
4. Comparer, par exemple, BENI HASAN, I, pl. XII.

La description de la fabrication de la bière en Égypte, telle qu'on la lit en grec dans un livre rédigé à l'époque romaine, commente parfaitement les scènes figurées sur notre stèle.

La recette est de Zosimos, originaire de Panoplis, dans la Haute Égypte [1] : « Prends de l'orge blanche, propre, de bonne qualité, fais macérer pendant un jour, épuise; ou bien encore, laisse reposer dans un lieu, à l'abri du vent, jusqu'au lendemain matin ; puis, fais macérer encore pendant cinq heures. Mets dans un vase à anses, en forme de tamis, et arrose ; sèche d'abord jusqu'à ce que la masse devienne comme un tourteau. Arrivé à ce point, achève de sécher au soleil jusqu'à ce que la masse s'affaisse ; la pâte est amère. Tu moudras et tu fabriqueras des pains en ajoutant du levain pareil à celui du pain ; fais cuire plus fortement ; et, lorsque (ces pains) sont gonflés, traite-les par l'eau sucrée. Passe à travers un filtre ou un tamis fin. D'autres, après avoir fait cuire les pains, les jettent dans un panier (?) avec de l'eau et en font une décoction légère en évitant de faire bouillir ou de trop chauffer. Puis ils retirent et filtrent; ils recouvrent autour, font chauffer et mettent à part [2]. »

Deux barques sont ensuite représentées ; l'une, la voile déployée, voguant vers la droite, remontant le fleuve, l'autre se dirigeant à la rame vers la gauche, en descendant. La barque à voile est occupée par plusieurs personnes : à l'avant, « le matelot B-rekh-f, sonde le passage au moyen d'une longue gaffe; derrière lui est assis un homme devant lequel on lit « Occident ». A l'arrière du bateau, deux figures debout, martelées, « le bourgeois Sobk-dudu » et « le bourgeois Resu ». On aperçoit encore le timonier qui manœuvre la grande rame faisant office de gouvernail. Sur le second bateau, descendant le fleuve, on a roulé la voile et replié le mât ; on distingue encore des traces des rameurs ou pagayeurs. Un personnage debout, était « le matelot Onkhkhu ».

Au dernier registre, le fleuve lui-même est figuré avec sa faune et sa flore ; on aperçoit un hippopotame, des poissons, des fleurs, des boutons et des feuilles de lotus.

1. BERTHELOT, *Collection des anciens alchimistes grecs*. Paris, Steinheil, t. III, 1888, p. 372 (textes) et p. 356 (traduction).
2. Voir dans E. W. LANE, *Manners and Customs of the modern Egyptians*, I, p. 112. Londres, 1836, la description de la fabrication moderne de la *bouza* qui se fait encore comme le Heqt des Égyptiens anciens. Voir L. BORCHARDT, *Die Dienerstatuen aus den Gräbern des alten Reiches*, dans la *Zeitschrift für ägyptische Sprache und Altertumskunde*, XXXV, 1897, p. 128-134; *Die Brauer, ibidem*, XXXVII, 1899, p. 83.

MUSEUM MUNTERIANUM. 23

Comme on le voit, cette stèle est extrêmement complète ; elle est véritablement, par ses représentations figurées, un résumé du tombeau.

Nous avons remarqué plus haut, devant la grande figure du défunt, une ligne d'inscription : « Adoration au dieu Min-Hor-nekht, fils d'Osiris. » Une stèle du Musée du Caire (n° 20612) [1] nous montre un second exemple de la vénération de Ren-sneb pour le dieu Min-Hor-nekht. On le voit debout, en adoration devant le dieu ithyphallique. Ren-sneb ne porte pas, sur la stèle du Caire, le titre que lui donne la stèle Münter : « serviteur de la table du roi » ; il est ici membre du collège des « trente grands du sud [2] ». Cependant on ne peut douter de l'identité des deux personnages ; le père est, dans les deux cas, Onkhu, et la mère Sent. Ce fait avait été établi déjà par J. Lieblein [3].

1. LANGE et SCHAEFER, *loc. cit.*, II, p. 251-252, et IV, pl. XLVIII.
2. ED. MEYER, *Geschichte des Altertums*, 2ᵉ édition, I, 2, p. 177. Voir aussi G. MASPERO, *la Carrière administrative de deux hauts fonctionnaires égyptiens*. Paris, 1890, pp. 197-204.
3. J. LIEBLEIN, *Aegyptische Denkmäler*, p. 81, note. Voir aussi *Dictionnaire des noms propres*, n° 427.

PLANCHE XVIII, 1

Münter n° 3, E. 825, hauteur 0m41, largeur 0m25 [1].

XIII^e DYNASTIE

Stèle rectangulaire, encadrée d'un tore et surmontée d'une corniche. Au sommet, comme sur la stèle suivante, on remarque le sceau et les deux yeux. En dessous, deux chacals ou chiens accroupis accompagnés d'inscriptions donnant leurs noms : pour celui de gauche, « chef du mont Serpent » ; pour celui de droite, « celui qui préside à la bandelette ». Entre les deux chacals, une ligne d'hiéroglyphes dit : « pour le double du chef des recluses Mery. »

Vient ensuite la dédicace de la stèle : « Offrande royale à Ptah-Sokar-Osiris, pour qu'il accorde des provisions funéraires, pains, boissons, bœufs, volailles, encens, huiles, et en toutes choses bonnes et pures dont vit le dieu, possession de l'eau, 𓏲𓇳𓃣 𓈖𓈖𓈖, respiration du vent agréable du nord, comme les vivants, pour le double de la maîtresse de maison Atau ». En dessous de cette inscription, la défunte Atau, assise devant une table abondamment pourvue, respire le parfum d'une fleur. Devant elle, deux jeunes filles, portant encore la mèche de l'enfance, assises sur le sol, respirent, elles aussi, des fleurs. Ce sont « la maîtresse de maison Fenzt », et « la maîtresse de maison Ouapt ».

Un troisième personnage, respirant une fleur, est debout derrière les deux jeunes filles : c'est « le majordome Heqtef ».

1. Voir la généalogie des personnages, J. LIEBLEIN, *Aegypt. Denkmäler*, pl. XXXIV, n° 21 ; les inscriptions, dans H. MADSEN, *Revue égyptologique*, XII, p. 221 ; voir VALDEMAR SCHMIDT, *Aegypt. Saml. Tillæg*, p. 670-671.

PLANCHE XVIII, 2

Münter n° 4, E. 824, hauteur 0^m45, largeur 0^m32 [1].

XIII^e DYNASTIE

Cette stèle, encadrée d'un tore saillant, est couronnée d'une corniche à palmettes.

Dans la partie supérieure on voit deux yeux, tels qu'on les trouve sur les sarcophages, les cercueils de momies, au-dessus de la représentation de la fausse porte. Entre les deux yeux est figuré le sceau ○ dont la signification n'est pas très claire [2]. On pourrait songer peut-être aux représentations funéraires de divinités imprimant un sceau sur le sol. Une ligne horizontale d'inscription donne les noms et titres du défunt auquel la stèle était dédiée : « Offrande à Osiris, chef des Occidentaux pour le valet de la basse-cour ⊹ [3] Temmi triomphant. » Cette inscription se rapporte à la figure d'un personnage assis à gauche, sur un siège, et qui représente par conséquent le défunt Temmi. Autour de lui sont rangés, assis sur le sol, les membres de sa famille. D'abord « sa femme Aa-Ka », puis « sa tante ⸺ Ameni », enfin « son père Aa-Amen ».

Au registre suivant, « la fille de sa femme, Khensu » est tournée vers la droite ; devant elle on trouve « son fils Sobek-hotep », « son fils Nefer-hotep », et « la fille de la femme Nub-khu ».

Au dernier registre, à gauche, « sa mère, Mut-onkhu » est assise devant une table d'offrandes devant laquelle on a amoncelé des victuailles.

1. Voir H. MADSEN, *Revue égyptologique*, XII, 1907, p. 220-221 ; J. LIEBLEIN, *Aegyptische Denkmäler*, pl. XXII, n° 16 ; VALDEMAR SCHMIDT, *Aegypt. Saml. Tillæg*, p. 668-670.
2. A. WIEDEMANN, *Bronze Circles and Purification Vessels in Egyptian Temples*, dans les *Proceedings of the Society of Biblical Archaeology*, XXIII, 1901, p. 263-274.
3. Pour le titre, voir BISSING, *Die Mastaba des Gem-ni-kai*, I, pl. X ; JEAN CAPART, *Recueil de monuments égyptiens*, pl. XXXII ; J. LIEBLEIN, *Aegypt. Denkmäler*, p. 24 et 81.

PLANCHE XVIII, 3

Münter n° 5, E. 826, hauteur 0m36, largeur 0m22 [1].

XIIIe DYNASTIE

Stèle rectangulaire légèrement cintrée. Au sommet on retrouve les deux yeux à côté desquels ont été représentés quatre vases à essences, deux de chaque côté. Deux lignes d'inscription disent : « Offrande royale à Osiris, maître d'Abydos, pour qu'il accorde des offrandes funéraires au double du peintre Amenhotep; offrandes funéraires à sa femme Sit-Hathor; offrandes funéraires à Sebek-dudu, sa femme Hennut. » En dessous, placés devant deux tables d'offrandes, pesamment chargées, on voit, à gauche, Amenhotep et sa femme Sit-Hathor; à droite, Sebek-dudu et sa femme Hennut.

Au registre inférieur, à gauche, on retrouve deux personnages devant une table d'offrandes. On lit au-dessus d'eux : « du pain, de la boisson au peintre Sobk et à sa femme Mennut »; devant eux on trouve, assise et respirant une fleur, « sa fille Khemmit », un homme debout « Setru-n-sneb », puis deux femmes dans la même position que la première : « sa femme Renf-onkh et Ju-sneb ».

Aux registres suivants, un certain nombre de membres de la famille sont assis sur le sol, regardant, les uns vers la droite, les autres vers la gauche. En allant de gauche à droite, en descendant, on lit :

Première série : Son fils Ren-sneb Amenhotep. — Sa fille Mennut. — Sa fille Sit-Hathor. — Son fils Ren-sneb. — Sa sœur Ta. — Sa sœur Memu.

Deuxième série : Renf-sneb. — Renf-sneb. — Mentuhotep. — Sena-ab (nom d'un roi de la XIIIe dynastie). — Nebebts ou Snebbt. — Rens-sneb.

1. Voir les généalogies dans J. Lieblein, *Aegypt. Denkm.*, pl. XXV, n° 24; H. Madsen, dans la *Revue égyptologique*, XII, p. 207-208; Valdemar Schmidt, *Aegypt. Saml. Tillæg*, p. 671-674.

TROISIÈME SÉRIE : Amenhotep. — Nub-dudu. — Si-Hathor. — Ankhu. — Sen-usert ou Usert-sen. — Sit-Anhur.

Cette stèle renferme une série de noms typiques de l'époque du Moyen Empire, spécialement Sena-ab, nom d'un roi de la XIIIe dynastie; cependant on y voit déjà apparaître le nom d'Amenhotep, fréquent au Nouvel Empire.

Remarquons qu'au British Museum un cercueil en bois, du type en usage à la XIIe dynastie, porte également le nom d'un Amenhotep [1].

[1]. *Guide to the first and second Egyptian Rooms*, case B, 2, p. 54, 1904.

PLANCHE XVIII, 4

Münter, n° 7, E. 828, hauteur 0^m41, largeur 0^m31 [1].

XVIII^e DYNASTIE

Au sommet de la stèle se trouvent groupés les divers symboles : les deux yeux, le sceau, l'eau et le vase. La stèle est divisée en deux registres. Au premier on voit, à gauche, le dieu Osiris coiffé de la couronne Atef, tenant le sceptre et le fouet, assis sur son trône; devant lui est posée une table chargée d'offrandes. Une inscription dit : « Offrande royale à Osiris-Khenti (Amenti a été oublié par le graveur), dieu grand, maître de l'éternité. » Derrière Osiris, la déesse « Hathor, maîtresse de l'Occident » est représentée debout. Elle porte sur la tête la plume d'autruche; dans la main droite elle tient le signe de vie, la main gauche est levée en signe d'adoration ou de protection vers le dieu Osiris. Un Égyptien, debout, à droite, une main levée en signe d'adoration, fait une libation sur l'autel du dieu, « au double du majordome Attit ». C'est le défunt lui-même qui présente ses hommages au dieu et à la déesse des morts. Son vêtement, tunique plissée et pagne bouffant, est typique pour la fin de la XVIII^e dynastie; on le trouve spécialement dans les sculptures des tombes de Tell-el-Amarna, la nouvelle capitale du roi, ennemi d'Amon, Amenothés ou Aménophis IV [2].

La tête, surmontée du cône, est couverte d'une perruque ornée d'une série de boucles encadrant le visage, selon une mode fréquente à partir de Thotmès III.

1. Voir les noms propres dans J. LIEBLEIN, *Aegyptische Denkmäler*, pl. XXVII, n° 31, les inscriptions dans H. MADSEN, dans la *Revue égyptologique*, XII, p. 222. Voir aussi VALDEMAR SCHMIDT, *Aegypt. Saml. Tillæg*, p. 676-677.
2. N. DE G. DAVIES, *The Rock Tombs of El-Amarna*, I, pl. VIII, XIII, XIV, XXV-XXVII, XXIX-XXX, XXXIII; II, pl. IV, VII-VIII, X-XII, XVIII, XXXIII-XLI; III, pl. V, VII-IX, XII, XIV-XVII, XX-XXII, XXXI; IV, pl. V-IX, XVI-XVIII, XXIII-XXIX; V, pl. XI, XV-XVI, XXI.

Au registre inférieur nous retrouvons le défunt (le nom est effacé), accompagné de sa femme (?) Ti, assis côte à côte devant une table d'offrandes. Cette dernière est figurée à la manière archaïque, surmontée de feuilles de palmier. Offrande est faite au couple défunt par un personnage, membre de la famille, dont le nom a disparu, qui apporte un plateau abondamment garni d'aliments divers. Ce personnage, figuré la tête rasée, est vêtu d'un pagne plus simple que celui de Ati.

La stèle date probablement des derniers temps de la XVIII^e dynastie.

PLANCHE XIX, 1

Münter, n° 7, E. 829, hauteur 0m46, largeur 0m28 1.

XVIIIe DYNASTIE

Au sommet de cette stèle, dans le cintre, on voit le disque solaire flanqué des deux uraeus. A droite, les dieux Osiris et Horus sont assis, chacun sur un trône ; Osiris tient le sceptre ⸢, Horus, à tête de faucon surmontée du disque entouré d'un serpent, lève une main comme pour affermir sur la tête de son père la couronne de la Haute Égypte ⸮. L'inscription donne les noms des dieux « Osiris, maître d'Abydos », et « Horus, le sauveur de son père, fils d'Osiris ». Devant les dieux est posé un petit autel supportant un vase à libations. A gauche s'avancent deux personnages, un homme et une femme. L'homme, « le scribe de la table du roi Anhur-mes », fait un geste d'adoration et présente un petit brasier portatif sur lequel brûlent des offrandes. Les signes ⸻ qui précèdent le titre et le nom indiquent que c'est le personnage qui fait l'offrande : il est vêtu du pagne bouffant que nous avons rencontré sur la stèle précédente. Anhur-mes, c'est-à-dire celui que le dieu Onouris a engendré, est suivi de « sa mère Baki ». Celle-ci fait également un geste d'adoration, tandis que dans sa main droite elle apporte un vase.

Le deuxième registre est occupé par deux scènes symétriques, à peu près identiques : un homme faisant offrande à un couple assis.

A gauche l'offrant « son fils Ani » verse une libation d'un petit vase dans un grand vase posé sur un support. La libation s'adresse à son père, le ⸻, Kai et à « la dame de maison Baka ».

1. Voir les noms dans J. LIEBLEIN, *Aegyptische Denkmäler*, pl. XXXIV, n° 55, les inscriptions dans H. MADSEN, dans la *Revue égyptologique*, XII, p. 221-222. Voir aussi VALDEMAR SCHMIDT, *Aegypt. Saml. Tillæg*, p. 677-679.

A droite, c'est « son fils Ta » vêtu de la peau, insigne du prêtre, qui fait adoration au « gardien de la pyramide (?) Teha » et à sa femme ou plutôt « sa sœur, la dame de maison Isis », Kai et Teha respirent des lotus; les femmes ont la tête ornée du cône.

Six autres membres de la famille sont représentés au troisième registre, trois à droite et trois à gauche. A droite, ce sont : « son frère Pen-mehi, son frère Anhur-mes et sa sœur Ta-urt »[1]; à gauche : « sa sœur Tameht, sa sœur Nebt-sit[2] et enfin sa sœur Rennu ».

La stèle, qui est d'exécution assez négligée, est pourtant typiquement de la fin de la XVIIIe dynastie.

1. Madsen a lu par erreur Mut-urt.
2. A lire peut-être Sit-nebt, fille de la souveraine, à moins qu'il ne faille lire Nebt-Urt.

PLANCHE XIX, 2

Münter, n° 10, E. 831. Hauteur, 0m43, largeur, 0m30 [1].

XXIIe-XXVe DYNASTIES

Le cintre de cette stèle est occupé par une série de symboles : au centre le sceau, l'eau et le vase ; sur les côtés, deux chiens ou chacals surmontés chacun d'un œil.

La partie centrale de la stèle montre une scène d'adoration du dieu Sokar-Osiris, représenté, debout sur la coudée, enveloppé de bandelettes de momie d'où sortent des mains tenant le sceptre.

Le masque de la momie divine est à tête de faucon surmonté du disque solaire protégé par un uraeus. Devant le dieu, des offrandes, vase, pains, fruits et fleur gigantesque, ont été empilés sur une table sous laquelle se trouvent deux jarres bouchées, posées sur une sellette. L'adoration et l'offrande sont faites par une femme debout, vêtue d'une large robe, sorte de fourreau étroit serrant le corps, la tête couverte d'une courte perruque ; un collier couvre la poitrine. C'est « la dame de maison Ta-Khenemt, triomphante, fille du prophète d'Osiris Pe-tu-har-pe-khrud ».

Le bas de la stèle est occupé par deux lignes d'hiéroglyphes, formule habituelle d'offrande : « Offrande royale à Osiris-Khenti-Amenti-Sokaris, dans la chapelle mystérieuse, pour qu'il accorde des offrandes funéraires, solides, liquides, bœufs, oies et toutes choses bonnes, pures et agréables au double de la dame de maison Ta-Khenemt, fille du prophète d'Osiris Pe-tu-har-pe-khrud » (don d'Harpocrate).

Le sceau, les vases, les chacals, le disque solaire, le masque du dieu, la per-

1. Voir les noms, dans J. LIEBLEIN, *Aegyptische Denkmäler*, pl. XXXI, n° 45 ; voir aussi VALDEMAR SCHMIDT, *Aegyp. Saml. Tillæg*, p. 680-681.

ruque de la femme et la coudée sur laquelle le dieu est posé étaient peints en une couleur rouge qui a actuellement disparu à peu près partout.

A en juger par le style, la stèle date approximativement de l'époque éthiopienne, XXV^e dynastie.

PLANCHE XIX, 3

Münter, n° 8, E. 827, hauteur 0ᵐ48, largeur 0ᵐ33 [1].

XVIIIᵉ DYNASTIE

Cette stèle, cintrée, divisée en deux registres, a malheureusement souffert beaucoup de l'humidité.

Dans le cintre, à droite, une table d'offrandes ; devant elle, on lit en grands hiéroglyphes « offrande à Osiris-Khenti-Amenti », le dieu d'Abydos.

Le centre du premier registre est occupé par une table chargée d'offrandes diverses (actuellement table et offrandes ont disparu). Quatre personnages sont assis, deux à droite et deux à gauche de la table ; tous quatre portent sur la tête un objet conique qu'on a appelé « cône funéraire » ou « cône à onguent » (Salbkegel [2]). A gauche, c'est d'abord la « dame de maison Urnuria » et « sa fille Ur-hes ». Remarquons que le premier personnage, la dame Urnuria, est figurée comme un homme respirant une fleur de lotus ; la perruque, spécialement, n'est pas d'une femme. A droite, au contraire, nous nous trouvons en présence de deux figures de femmes, bien qu'on lise au-dessus de la première « par son fils ⸺ qui fait vivre (son nom) Mentui ; au-dessus de la seconde, « la dame de maison Muti ». Il est possible qu'il y ait eu interversion des noms : la stèle est au nom d'une dame Urnuria, figurée à côté de sa fille ; la dédicace est due à son fils Mentui qui est représenté en compagnie de son épouse Muti.

L'inscription du second registre où ces noms se retrouvent est malheureusement mutilée et elle ne nous aide pas à débrouiller la généalogie des person-

1. Voir les noms propres dans J. LIEBLEIN, *Aegyptische Denkmäler*, pl. XXVII, n° 30 ; les inscriptions encore lisibles dans H. MADSEN, dans la *Revue égyptologique*, XII, p. 222, n° 7. Voir aussi VALDEMAR SCHMIDT, *Aegypt. Saml. Tillæg*, p. 674-676.

2. ERMAN, *Aegypten*, p. 317. M. Mond en a récemment trouvé un exemplaire en carton dans ses fouilles des tombeaux de Scheikh-abd-el-Gournah. Voir W. SPIEGELBERG, *Varia*, n° 87, dans le *Recueil de travaux relatifs à la philologie et à l'archéologie égyptiennes et assyriennes*, XXVIII, 1906, p. 173-174.

nages. On lit : « Osiris Mentui le triomphant ; la dame de maison Muti ; par son fils 〔…〕 ⸺ qui fait vivre son nom, le scribe du maître des deux pays... triomphant ; la dame de maison Urnuria ; sa fille (?) Urhes ; son fils Ptah-mes... » Derrière cette inscription trois personnages étaient représentés, assis côte à côte sur un même siège, le premier, peut être un homme, respirant le parfum d'une grosse fleur de lotus.

La stèle paraît dater de la fin de la XVIIIe dynastie ou du commencement de la XIXe. Son mauvais état de conservation ne permettant pas de l'exposer verticalement, elle sera placée sous verre, à plat, dans la salle d'études de la Glyptothèque.

PLANCHE XIX, 4

Münter, n° 9, E. 830, hauteur 0ᵐ59, largeur 0ᵐ34 [1].

XIXᵉ DYNASTIE

Cette stèle est aujourd'hui à peu près entièrement perdue. Ce qu'on en voit encore sur la planche est suffisant, cependant, pour en donner l'analyse. La stèle, cintrée, était divisée en deux registres. Au premier, à gauche, Osiris, assis sur un trône, suivi d'une déesse, peut-être Isis, recevant les adorations d'un personnage, vêtu d'un long pagne et qui s'avançait vers la gauche, les deux mains levées en geste d'adoration. Devant Osiris était posé un autel supportant un vase à libations au-dessus duquel on voyait une grande fleur de lotus.

Au registre inférieur, le défunt qui, d'après les restes d'inscriptions, devait occuper une fonction dans le temple d'Amon et porter un nom composé au moyen de celui d'Amon, recevait, assis sur un fauteuil, les offrandes de trois femmes. La première était « la dame de maison Bak-Isis »; les noms des deux autres ont disparu.

Le travail paraît avoir été d'une grande finesse et l'on doit regretter la destruction de ce monument.

1. Voir H. MADSEN, dans la *Revue égyptologique*, XII, p. 222; voir aussi VALDEMAR SCHMIDT, *Aegypt. Saml. Tillæg*, p. 679.

PLANCHE XX, 1

Münter, n° 11, E. 832. Hauteur, 0m268, largeur, 0m208 [1].

XXIIe-XXXe DYNASTIES

Cette stèle rappelle, mais en plus grossier, la disposition de la stèle n° 10. Dans le cintre on voit le signe ☥ flanqué des yeux symboliques. Cet ornement est fréquent dans le cintre des petits côtés des cercueils rectangulaires en bois [2]. Il est assez curieux de remarquer qu'à côté des yeux on a écrit, à droite 𓏲 𓏤 𓏤 | fard vert et à gauche 𓊪 𓂋 | fard noir.

La partie centrale de la stèle reproduit une scène d'offrande au dieu Harmachis ou « Horus du double horizon ». Le dieu est figuré comme l'Osiris de la stèle n° 10, en forme de momie à tête de faucon surmontée du disque, tenant le sceptre 𓌻, le fouet et le sceptre 𓌂. On lit au-dessus du dieu : « Harmachis, dieu grand, seigneur du ciel. »

En face d'Harmachis une femme est debout dans la pose de l'adoration. Elle présente les nombreuses offrandes, vase à libations, pains ou gâteaux, accumulés sur un autel. Sous l'autel deux vases, bouchés d'un cône d'argile, sont ornés chacun d'un bouton de lotus; un bouquet de lotus est lui-même posé au-dessus des offrandes. Le vêtement de la femme, fréquent à la basse époque, semble consister en une robe à franges et en un grand manteau; sur la tête, au-dessus de la perruque, on peut reconnaître un ornement extrêmement rare et

1. Voir Valdemar Schmidt, *Aegypt. Saml. Tillæg.*, p. 681-682.
2. Voir par exemple le cercueil du Musée de Turin, n° 2216 de la XXIIe dynastie, au nom de la dame Tapoui, fille de Onkh-n-khons et de la dame Nes-Khons. Fabretti, Rossi et Lanzone, *Regio Museo di Torino : Antichità Egizia*, I, p. 298. Voir aussi l'étui en métal incrusté du Musée du Louvre : G. Bénédite, *Sur un étui de toilette trouvé à Thèbes et conservé au Musée du Louvre*, dans les *Monuments et mémoires publiés par l'Académie des inscriptions et belles-lettres* (Fondation Piot), VII, 1901, 2e fascicule, p. 105-118.

qu'on s'attendrait plutôt à rencontrer sur la tête d'une princesse ou d'une reine que sur celle d'une dame du commun.

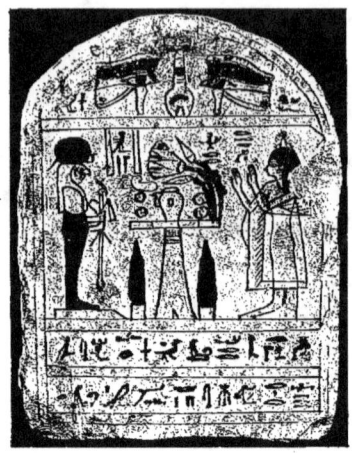

Le nom de la défunte est : « Menkht-Isis. » Le but de l'offrande est exprimé par l'inscription d'une ligne verticale au-dessus de la table d'offrandes, à gauche : « qu'il (le dieu) accorde une bonne sépulture ».

Au bas de la stèle deux lignes horizontales donnent la formule de dédicace habituelle : « Offrande royale à Osiris-Khenti-Amenti, seigneur d'Abydos, pour qu'il accorde une bonne sépulture à la vénérée d'Osiris Menkhit-Isis, fille du choachyte ⚶ enfantée par Udja-renes. »

On pourra comparer cette stèle à une autre, appartenant à la Glyptothèque, et qui a été acquise à Abydos par M. H. O. Lange (figure).

L'identité de style semble bien démontrer que la stèle Münter a la même provenance [1].

[1]. Voir aussi la stèle de Munich, publiée dans W. SPIEGELBERG, *Aegyptische Grabsteine und Denksteine aus süddeutschen Sammlungen*, II, *München*, bearbeitet von DYROFF und POERTNER, Strassburg, 1904, pl. XXIII, n° 35.

PLANCHE XX, 2

Münter, nᵘ 12, E. 833, Fragment époque ptolémaïque (?) [1].

Ce fragment d'une stèle d'époque saïte, peut-être même d'époque ptolémaïque, comprend les neuf dernières lignes d'une inscription. Le texte, de nature magique, se rattache à ceux qui ont été étudiés magistralement par M. Golénischeff [2]. Piehl, le premier, a reconnu le caractère de notre texte et a montré que le fragment devait avoir la même origine qu'un texte du British Museum publié par S. Sharpe, dans ses *Egyptian Inscriptions* [3]. Quelques phrases de ce dernier texte ont été étudiées, il y a plus de cinquante ans, par le grand égyptologue français Chabas, alors au début de ses études [4]. Le texte du British Museum [5] est d'une pierre légèrement différente de celle employée pour le fragment de Copenhague, ce qui exclue l'hypothèse que l'on aurait affaire à deux fragments d'une même stèle. Cependant le texte de Copenhague est la suite du texte de Londres; tous deux étaient évidemment placés dans la tombe de Oun-Nofer, fils de la dame Tent-Amon, prophète du dieu Min de Panopolis.

Notons que M. Lieblein a signalé au Musée de Berlin un sarcophage d'un certain Oun-Nofer, fils de Tent-Amon [6].

1. Voir les noms propres dans J. Lieblein, *Aegypt. Denkm.*, pl. XXXIV, nº 56 et p. 82. Le texte accompagné d'une traduction française, dans K. Piehl, *Petites Notes de critique et de philologie*, dans le *Recueil de travaux relatifs à la philologie et à l'archéologie égyptiennes et assyriennes*. I, 1879, p. 134-136. Voir aussi Valdemar Schmidt, *Aegypt. Saml. Tillæg.*, p. 682-684.
2. *Die Metternichstele*, Leipzig, 1870.
3. Première série, pl. IX-XII.
4. *De quelques textes hiéroglyphiques relatifs aux Esprits possesseurs*, dans le *Bulletin archéologique de l'Athenaeum français*, 1856, p. 43 et suiv.; réimprimé dans la *Bibliothèque égyptologique*, IX, p. 83 et suiv.
5. W. Budge, *A Guide to the Egyptian Galleries. Sculpture*, Londres, 1909, nº 886, p. 241. (Inventaire, nº 190.)
6. J. Lieblein, *Aegyptische Denkmäler*,... p. 82. Voir J. Lieblein, *Dictionnaire des noms propres*, nº 1164 et Berlin, *Ausführliches Verzeichniss*, 2ᵉ édition, 1899, p. 350. Le Oun-nofer de Berlin, fils de la dame Tent-Amon, porte le titre de prêtre de Létopolis, ce qui pourrait faire douter de l'identité des deux personnages.

A la fin de la première ligne, mutilée, on lit encore : « en ce tien nom de *hnt* ». A partir de cet endroit le texte est clair et peut se traduire comme suit : « (Lorsque) tu entres dans cette demeure où est l'Osiris, le père divin, prophète de Min, seigneur de Sennu, Oun-Nofer triomphant, fils de la dame Tent-Amon triomphante, la bouche de toute espèce de serpents mâles et femelles, scorpions et reptiles qui mordent de leur bouche ou piquent de leur queue sera fermée. Tu les frappes par les mains de Ra, par les mains d'Horus, les mains de Thot, les mains du grand et du petit cycle divin qui tuent leurs ennemis par toi. Tu détruis leur tête (des reptiles) en ce tien nom de « fleur de *het* »[1]. Tu ouvres ta bouche contre eux en ce tien nom de « oup-ra » (ouvreur de bouche)[1]. Tu les manges en ce tien nom de « ounem »[1]. Tu broies leurs membres — de chaque reptile venant en sa saison — en ce tien nom de « neder-hu » (broyeur)[1]. (Formule.) Oh ! œil brillant d'Horus sortant sur la terre : frappeur des ennemis d'Horus est son nom, et qui sauve son Horus de la main des compagnons de Seth, ferme la bouche de toute espèce de serpents, mâles et femelles, scorpions et reptiles, afin qu'ils n'entrent pas en cette demeure où se trouve l'Osiris, prophète de Min, seigneur de Panopolis (Sennu), Oun-Nofer triomphant, fils de Tent-Amon triomphante. Darde ta flamme contre eux, frappe-les, qu'ils meurent de la crainte qu'ils ont de toi. (Rubrique.) A réciter une fois ; piler des fleurs de *het* dans la bière, en asperger la maison du soir au matin. Aucune espèce de serpents, mâles et femelles, scorpions, reptiles, morts et mortes, n'entreront dans cette maison. »

1. Il y a ici chaque fois assonance entre l'action faite par le dieu et son nom.

TABLES

I. TABLE ALPHABÉTIQUE DES NOMS PROPRES

𓃀𓂋𓈗 (f)	XVIII, 3	𓋹𓊃𓅭	XVIII, 3
𓎸𓂋𓈗	XVII	𓋹𓊃𓅭	XVII
𓂋𓀔𓅭	XVII	𓏌 (f)	XVIII, 1
𓂋𓈗𓏭𓏭 (f?)	XVIII, 2	𓍿𓏏	XX, 2
𓂋𓈗𓂜𓈗	XVIII, 3	𓄿𓏤𓏤𓏤𓅭 (f)	XIX, 3
𓂋𓈗𓅭	XVII	𓄿𓎸𓂋 (f)	XIX, 3
𓂋𓆟𓀔 (?)	XVII	𓇋𓊪𓍿	XVIII, 3
𓊃𓏭𓏭	XIX, 1	𓁹𓊪𓍿 (f)	XX, 1
𓀔𓌨𓂦𓂋	XIX, 1		
𓀔𓇼𓂋	XVI		
𓎛𓏌𓏭 (f)	XVII	𓂾𓂾𓏭	XVII
𓋴𓏌 (f)	XIX, 1	𓇓𓅭𓂜𓏭 (f)	XIX, 1
𓎼𓏺𓏺𓏺 (f)	XVIII, 1	𓅭𓋴𓏌 (f)	XIX, 4
𓋴𓏌	XVIII, 4	𓅭𓂜𓇋	XVII
𓎼𓏭𓈗	XVIII, 2	𓊵𓍼𓏭𓏭	XIX, 1
𓎼𓏭 (f)	XVIII, 2	𓊵𓍼𓀔	XIX, 3

[hieroglyphs]	XIX, 1	[hieroglyphs]	XVII
[hieroglyphs] (f)	XVIII, 1	[hieroglyphs] (f)	XVIII, 3
		[hieroglyphs]	XVII et XVIII, 3
[hieroglyphs] (f)	XVIII, 2	[hieroglyphs] (f)	XIX, 1
[hieroglyphs] var. [hieroglyphs] (f)	XIX, 3	[hieroglyphs]	XVII et XVIII, 3
[hieroglyphs] (f)	XVIII, 3	[hieroglyphs] (f)	XVIII, 3
[hieroglyphs]	XVII	[hieroglyphs]	XVII
[hieroglyphs] (f)	XVIII, 3		
[hieroglyphs]	XX, 1	[hieroglyphs]	XVIII, 3
[hieroglyphs]	XIX, 3	[hieroglyphs] (f)	XVIII, 3
[hieroglyphs]	XVII et XVIII, 3	[hieroglyphs] (f)	XVIII, 3
[hieroglyphs]	XVIII, 1	[hieroglyphs]	XVII
[hieroglyphs] (f)	XVII	[hieroglyphs] (?)	XX, 1
		[hieroglyphs] (?)	XVIII, 1
[hieroglyphs] (f) à lire [hieroglyphs]	XVII		
[hieroglyphs] (f)	XVII	[hieroglyphs] (peut-être [hieroglyphs])	XVIII, 2
[hieroglyphs] (f)	XVIII, 2		
[hieroglyphs] (f) peut-être [hieroglyphs]	XIX, 1	[hieroglyphs] (f)	XVIII, 3
[hieroglyphs]	XVII	[hieroglyphs] (f)	XVII
[hieroglyphs]	XVIII, 3	[hieroglyphs] (f)	XVII et XVIII, 2
[hieroglyphs]	XVIII, 2		
[hieroglyphs] (f)	XVII	[hieroglyphs]	XVII

TABLES

𓅡𓎱𓊪𓏺(f)	XVII	𓄿𓅭𓏭𓏭	XIX, 1
𓅡𓋹(f). . . .	XVIII, 3		
𓈖𓊪𓎛(f). . . .	XVII	𓊪𓏲(f)	XVIII, 3
𓈖𓊪𓊪	XVIII, 3	𓊪𓊪	XIX, 1
		𓄿𓅭𓊪𓊪(f)	XIX, 1
𓊪𓅭𓊪(f)	XVII	𓄿𓅭𓏭𓊪(f)	XIX, 1
𓊪𓂝	XVIII, 3	𓄿𓅭 (var 𓊪)𓏭(f) . .	XIX, 2
𓊪𓊪	XVIII, 2	𓊪𓏭𓏭(f)	XVIII, 4
𓊪𓅭 var 𓊪𓊪		𓊪𓋹(f)	XVII
𓅭	XVII et XVIII, 2	𓊪𓈖𓏭(f)	XX, 2
𓊪𓏤	XVII	𓊪𓊪	XIX, 1
𓊪𓏤𓊪𓏤(f)	XVII	★𓅭𓊪(f)	XVII
𓊪𓏤𓊪(f). . . .	XVII		
𓊪𓊪𓏤𓏤	XVIII, 3	𓊪𓊪𓊪(f)	XVII

II. TABLE ALPHABÉTIQUE DES TITRES, FONCTIONS, DIGNITÉS

𓋹𓅭𓎱𓏥	XVIII, 2	𓊪𓊪𓈖𓈖	XX, 1
𓊪𓏺	XIX, 1	𓊪𓅭𓏭𓍱	XVII
𓊪(afti). . . .	XVII	𓊪𓅭(oupdou)	XVII
𓋹𓊪𓊪𓊪	XVII	𓊪𓏛	XVIII, 1
𓊪	XVII	𓊪𓊪 var. 𓊪𓊪 ou 𓊪	XVI et XVII

[𓀀] (*esti*) XVII
[𓀀]
[𓀀] XVI
[𓀀] XVIII, 1 et XVIII, 4
[𓀀] XVI
[𓀀] XVII
[𓀀] XIX, 2
[𓀀] XX, 2
[𓀀] XVII
[𓀀] XVII
[𓀀] XVII

[𓀀] XVII
[𓀀] XVII
[𓀀] XVII
[𓀀] XVII
[𓀀] XIX, 3
[𓀀] XIX, 1
[𓀀] XVIII, 3
[𓀀] XIX, 1
[𓀀] XVII
[𓀀] XVII

III. TABLE ALPHABÉTIQUE DES NOMS DE DIVINITÉS

[𓀀] XVII
[𓀀] XVIII
[𓀀] XIX, 1
[𓀀] XVIII, 3
[𓀀] XVI
[𓀀] XVII
[𓀀] XVIII, 2
[𓀀] XX, 1

[𓀀] XIX, 2
[𓀀] (sic) XVIII, 4
[𓀀] XVI
[𓀀] XVIII, 1
[𓀀] XX, 2
[𓀀] XVII
[𓀀] XVII
[𓀀] XX, 2

TABLES

𓅆𓏤𓆱𓅭𓁹 XIX, 1	𓊹𓁷𓅭 XVIII, 2	
𓅆𓏭𓎺𓈗 XX, 1	𓊹𓁷𓅭𓃀𓎺𓂾𓅆	
𓅆 XVII	𓏼𓎺 XVI	
𓅆𓎺𓊪𓈗 XVIII, 4	𓏥𓎺 XIX, 2	

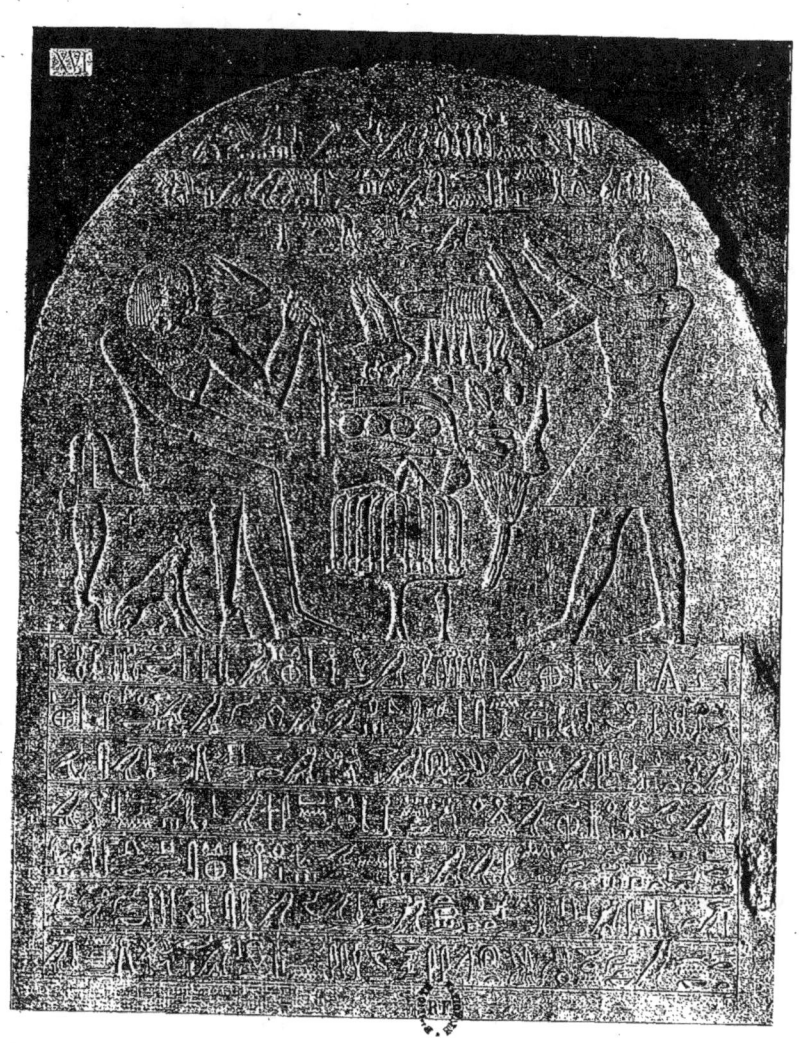

MUSEUM MÜNTERJANUM.

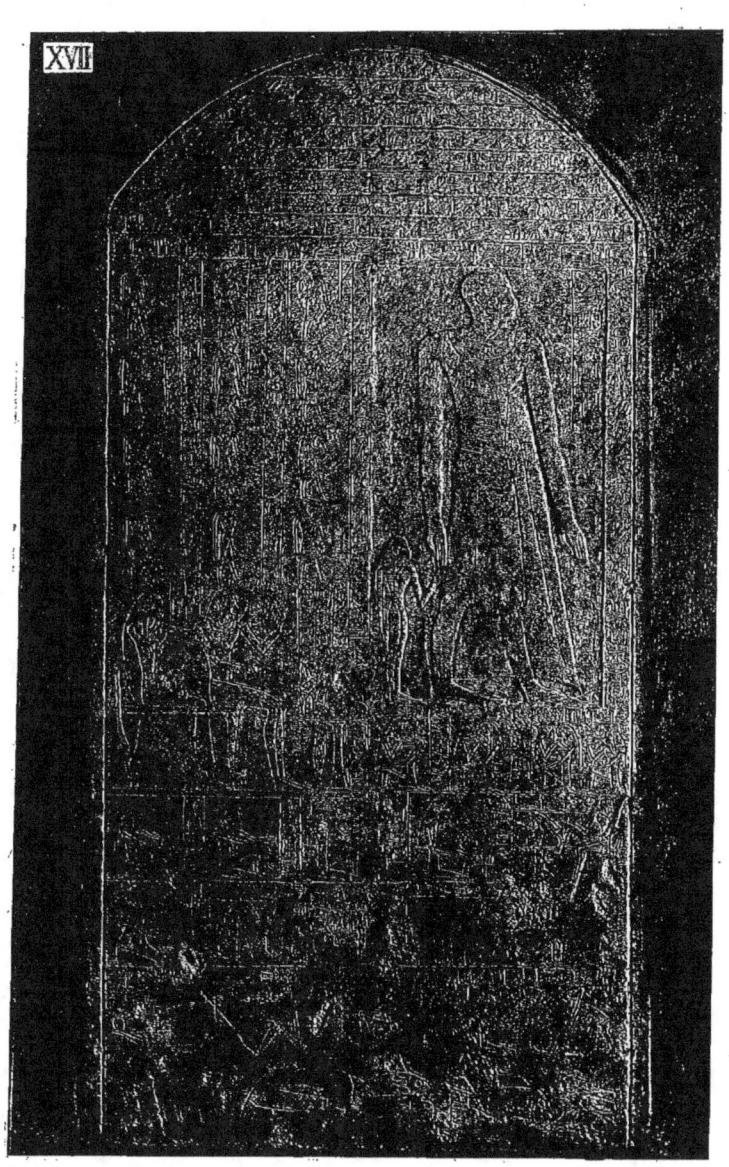

MUSEUM MÜNTERIANUM.

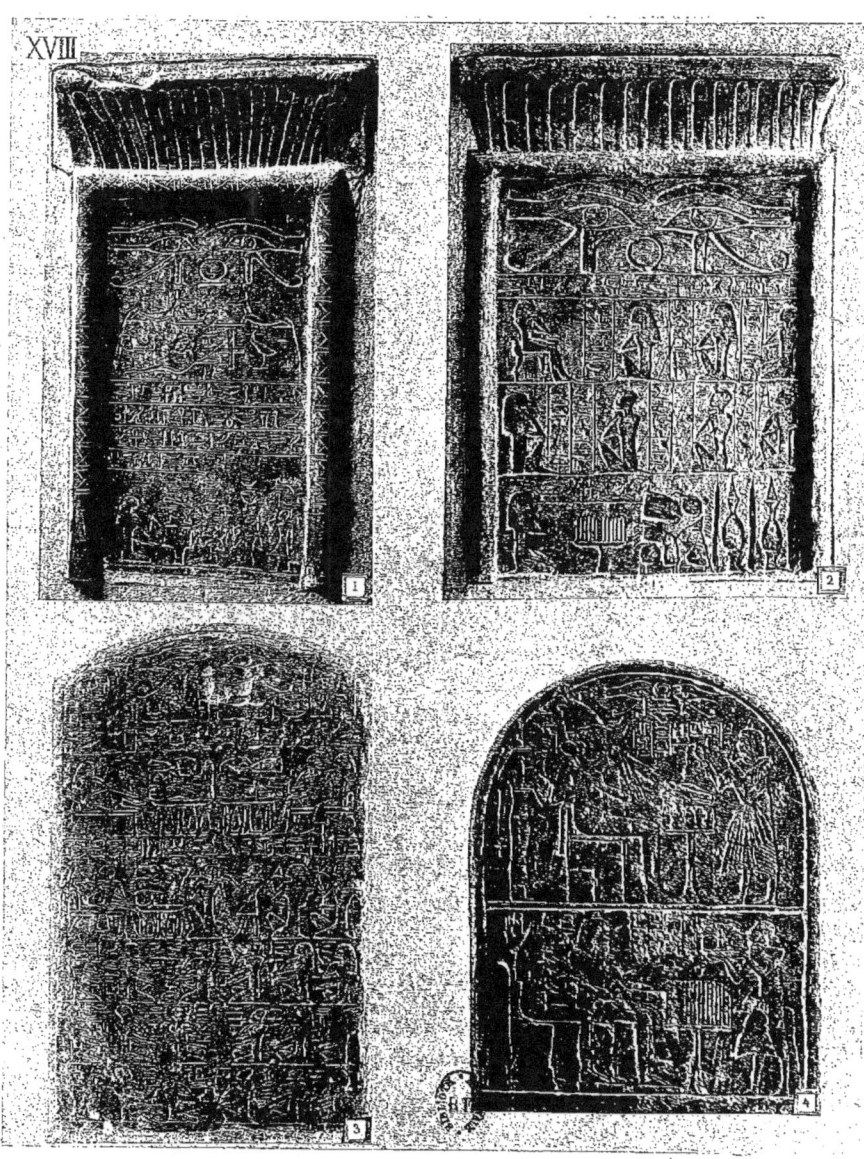

MUSEUM MÜNTERIANUM.

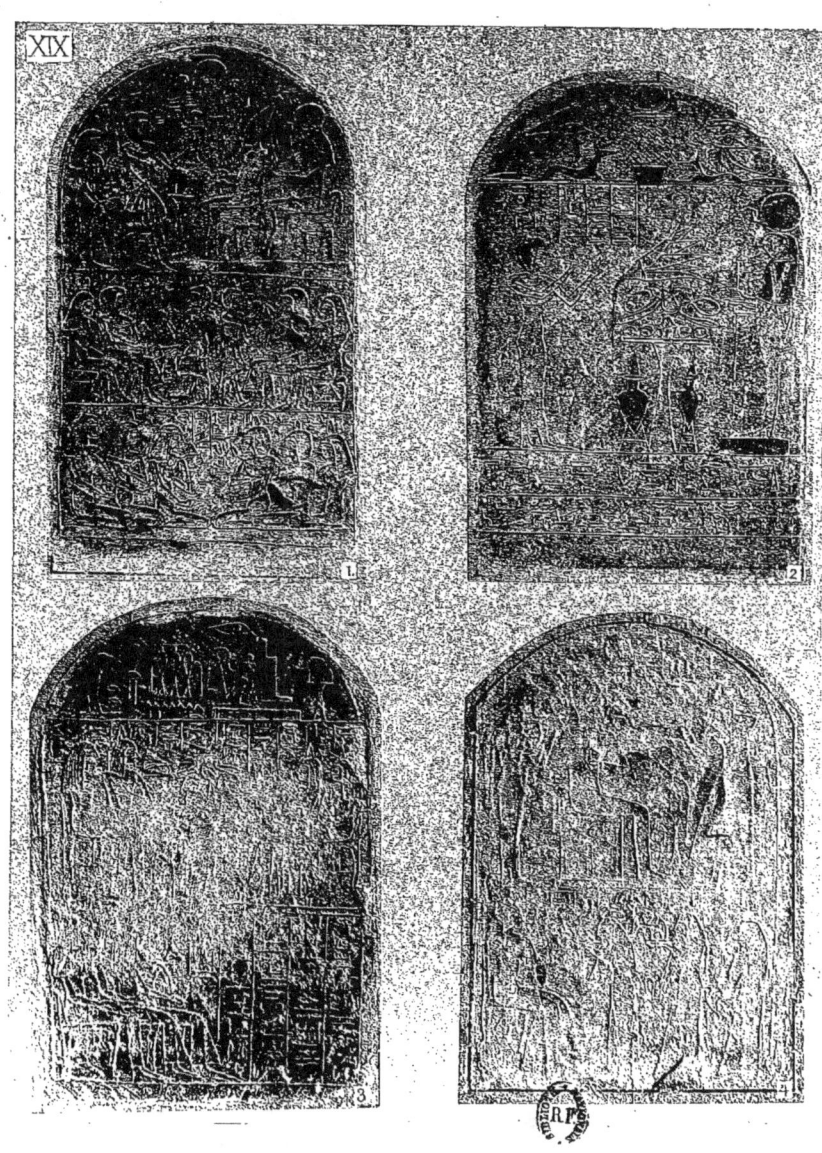

MUSEUM MÜNTERIANUM.

MUSEUM MÜNTERIANUM.